長硯

王大令
洛神赋
十三行

嵇璞贞

王羲之 书
编著

上海人民美术出版社

图书在版编目（CIP）数据

赵孟頫集字对联古诗词大全：收藏版 / 王学良编著. —上海：
上海人民美术出版社, 2021.12
ISBN 978-7-5586-2192-5

Ⅰ.①赵… Ⅱ.①王… Ⅲ.①汉字—法帖—中国—元
代 Ⅳ.①J292.25

中国版本图书馆CIP数据核字（2021）第198237号

赵孟頫集字对联古诗词大全（收藏版）

编　　著　　王学良

责任编辑　　黄　淳

技术编辑　　史　湧

封面设计　　肖祥德

排版制作　　高　婕　蒋卫斌

出版发行　　上海人民美术出版社

地　　址　　上海市闵行区号景路159弄A座7F

印　　刷　　上海天地海设计印刷有限公司

开　　本　　889×1194　1/16　印张　16

版　　次　　2022年1月第1版

印　　次　　2022年1月第1次

书　　号　　ISBN 978-7-5586-2192-5

定　　价　　58.00元

序

当临帖达到一定程度后，我们就会面临创作的问题，从临摹到创作是一个很大的跨越。首先创作是自己书写，但不是随心所欲乱写，它必须依照所学的字帖来写，力求达到从外形到精神全方位的相似，显然这不是短时间内能达到的。为此，我们可以用一个集字创作的方法来过渡，即从字帖里找出现成的字，没有的字用偏旁和部件拼凑，这种方法的好处是可以在临帖与创作之间建一个桥梁，让大家少走弯路。既巩固了临帖，又使得创作不再那么困难。这本字帖的意义就是为大家提供一种集字创作的范例，让大家少走弯路。

接下来自然是形制了。一件作品除了内容、风格外就是合适的形制。常见的形制有中堂、条幅、斗方、横披、扇面、手卷、册页、对联等几种。从装帧的角度来看，斗方、横披比较适合装镜框，中堂、条幅、手卷、册页适用传统的装裱，对联两者皆可。从家居的情况来看，层高低的适用镜框，层高高的适用传统的装裱。当然还得考虑装潢的风格。书写者对形制的选择必须要考虑上述因素。

选好了形制，就要考虑作品本身的问题。一件作品至少要具备正文（主要内容）、落款、印章三个部分。正文无疑是作品的主角，也是作者倾注心血的地方，用笔、结字、章法都反复斟酌，通常不会出错。可一到落款，有些书写者就会马虎，疏于经营，随便写下名字就完事了。其实落款是整体章法的一部分，它的大小、位置、书写风格都会对作品产生巨大的影响。落款可以只写书写者的姓名（穷款），也可以写上正文作者的名字和篇名，还可以创作的时间（一般用干支来表示年号），上款还可以写在正文的右上角。如果还需要写上赠与者的姓名（上款），上款还可以写在正文的右上角。落款的这些讲究如果能有效利用的话，那么作品的整体章法就会相得益彰，更显丰富。

至于印章，作为作品中唯一的红色，它有时会有画龙点睛的效果。印章有姓名章、起首章、闲章三种。起首章必须钤在作品的右上角，名章要钤在书写者姓名之后，闲章的位置视情况而定。当下的书法创作对印章的使用远超古人，大家可以多看当代书家的作品积累经验。

目录

日落碧簪外，
人行红雨中。
幽人诗酒里，
又是一春风。
杨万里《春日绝句》

落暮萧斋下，
高人相对闲。
夕阳红不尽，
枫叶满空山。
赵翼《题画》

游人五陵去，
宝剑值千金。
分手脱相赠，
平生一片心。
孟浩然《送朱大入秦》

七言绝句

一道残阳铺水中，
半江瑟瑟半江红。
可怜九月初三夜，
露似真珠月似弓。
白居易《暮江吟》

天际乌云含雨重，
楼前红日照山明。
嵩阳居士今何在，
青眼看人万里情。
蔡襄《梦中作》

远上寒山石径斜，
白云生处有人家。
停车坐爱枫林晚，
霜叶红于二月花。
杜牧《山行》

天街小雨润如酥，
草色遥看近却无。
最是一年春好处，
绝胜烟柳满皇都。
韩愈《早春呈水部张十八员外》

小雪晴沙不作泥，
疏帘红日弄朝晖。
年华已伴梅梢晚，
春色先从柳阴归。
黄庭坚《春近》

朝辞白帝彩云间，
千里江陵一日还。
两岸猿声啼不住，
轻舟已过万重山。
李白《早发白帝城》

九曲黄河万里沙，
浪淘风簸自天涯。
如今直上银河去，
同到牵牛织女家。
刘禹锡《浪淘沙》

有梅无雪不精神，
有雪无诗俗了人。
日暮诗成天又雪，
与梅并作十分春。
卢梅坡《雪梅》

断云一叶洞庭帆，
玉破鲈鱼金破柑。
好作新诗寄桑苎，
垂虹秋色满东南。
米芾《垂虹亭》

故人西辞黄鹤楼，
烟花三月下扬州。
孤帆远影碧空尽，
唯见长江天际流。
李白《黄鹤楼送孟浩然之广陵》

若言琴上有琴声，
放在匣中何不鸣？
若言声在指头上，
何不于君指上听？
苏轼《琴诗》

京口瓜洲一水间，
钟山只隔数重山。
春风又绿江南岸，
明月何时照我还？
王安石《泊船瓜洲》

月落乌啼霜满天，
江枫渔火对愁眠。
姑苏城外寒山寺，
夜半钟声到客船。
张继《枫桥夜泊》

岐王宅里寻常见，
崔九堂前几度闻。
正是江南好风景，
落花时节又逢君。
杜甫《江南逢李龟年》

词

泉眼无声惜细流，
树阴照水爱晴柔。
小荷才露尖尖角，
早有蜻蜓立上头。
杨万里《小池》

新竹高于旧竹枝，
全凭老干为扶持。
明年再有新生者，
十丈龙孙绕凤池。
郑板桥《新竹》

天门中断楚江开，
碧水东流至此回。
两岸青山相对出，
孤帆一片日边来。
李白《望天门山》

江南好，
风景旧曾谙。
日出江花红胜火，
春来江水绿如蓝。
能不忆江南？
白居易《忆江南》

春花秋月何时了？
往事知多少。
小楼昨夜又东风，
故国不堪回首月明中。
雕栏玉砌应犹在，
只是朱颜改。

问君能有几多愁？
恰似一江春水向东流。
李煜《虞美人》

一曲新词酒一杯，
去年天气旧亭台。
夕阳西下几时回？
无可奈何花落去，
似曾相识燕归来。
小园香径独徘徊。
晏殊《浣溪沙》

明月几时有？
把酒问青天。
不知天上宫阙，
今夕是何年。
我欲乘风归去，
又恐琼楼玉宇，
高处不胜寒。
起舞弄清影，
何似在人间。
转朱阁，
低绮户，
照无眠。
不应有恨，
何事长向别时圆？
人有悲欢离合，
月有阴晴圆缺，
此事古难全。
但愿人长久，
千里共婵娟。
苏轼《水调歌头》

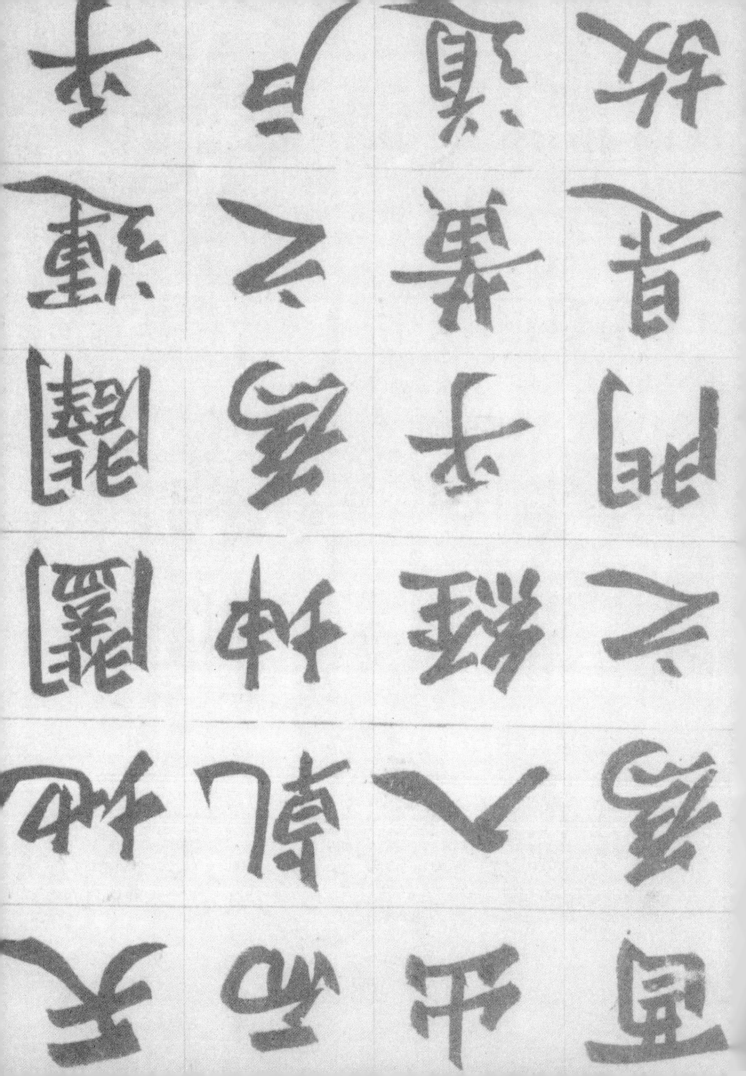

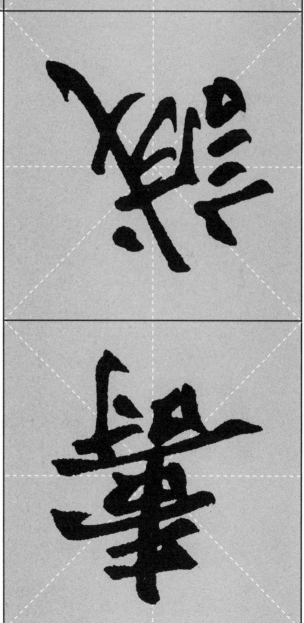

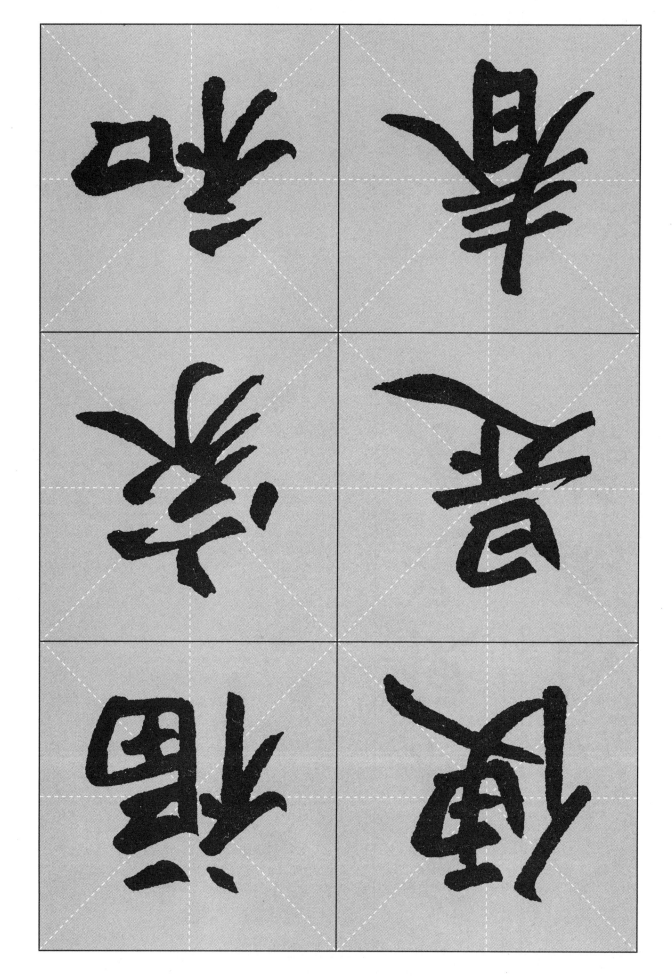

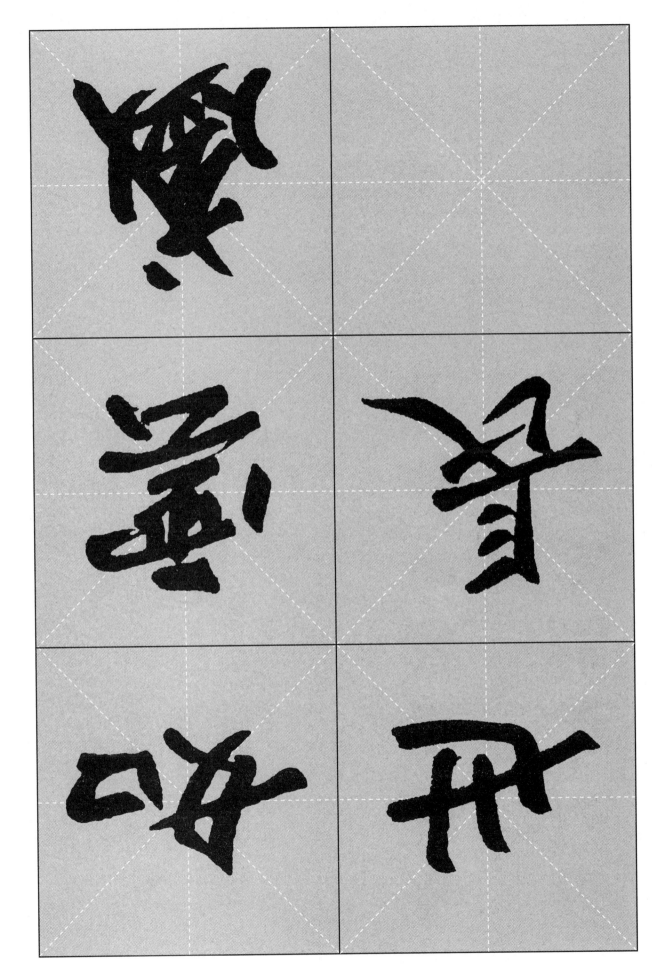

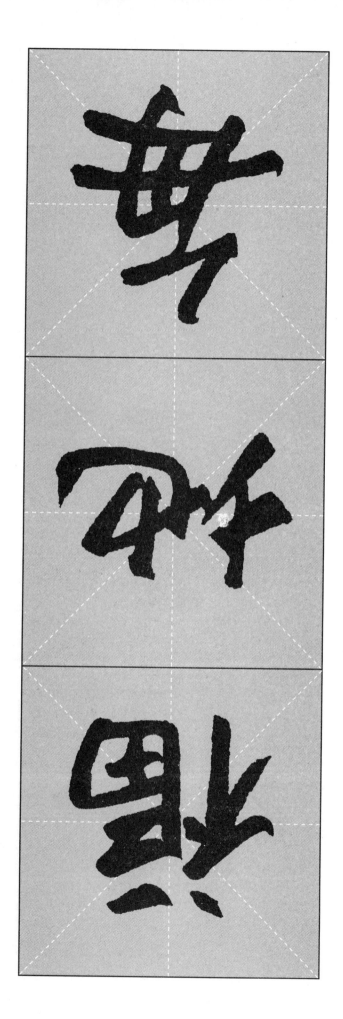

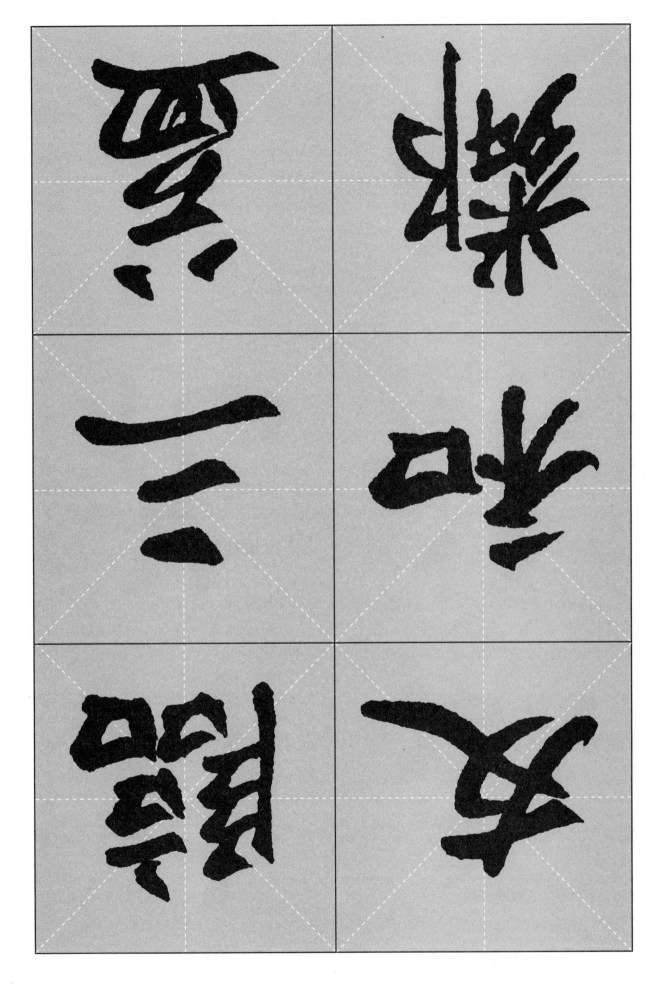

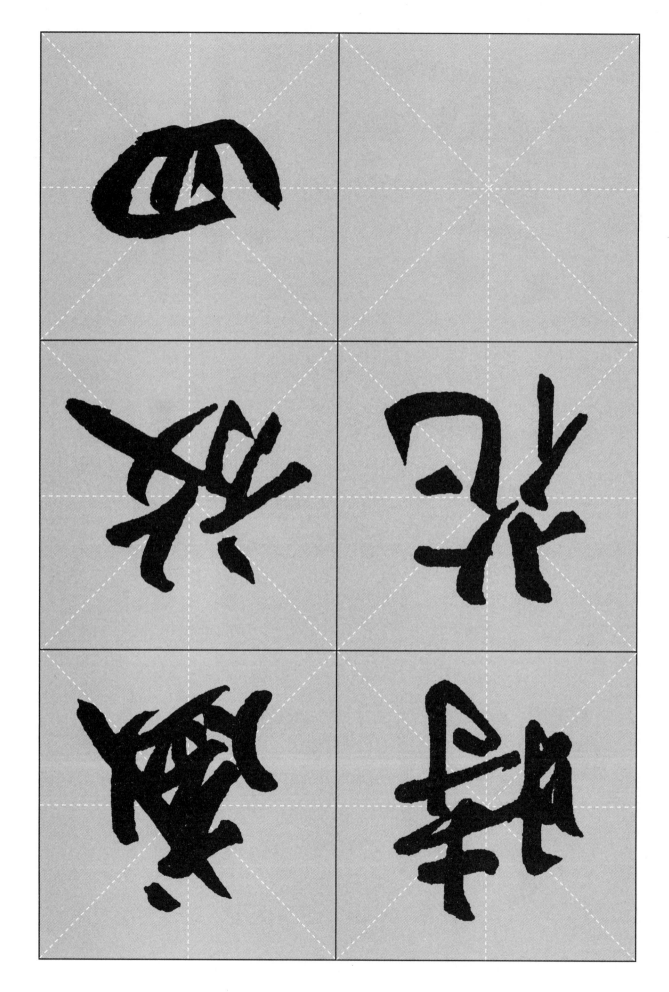

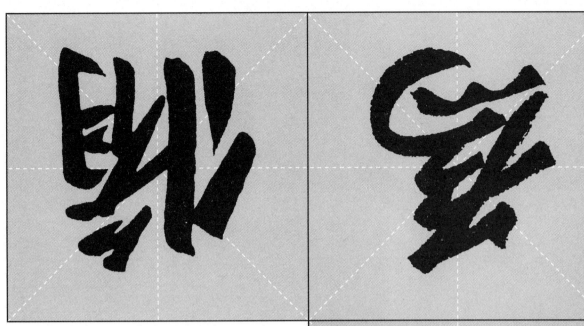

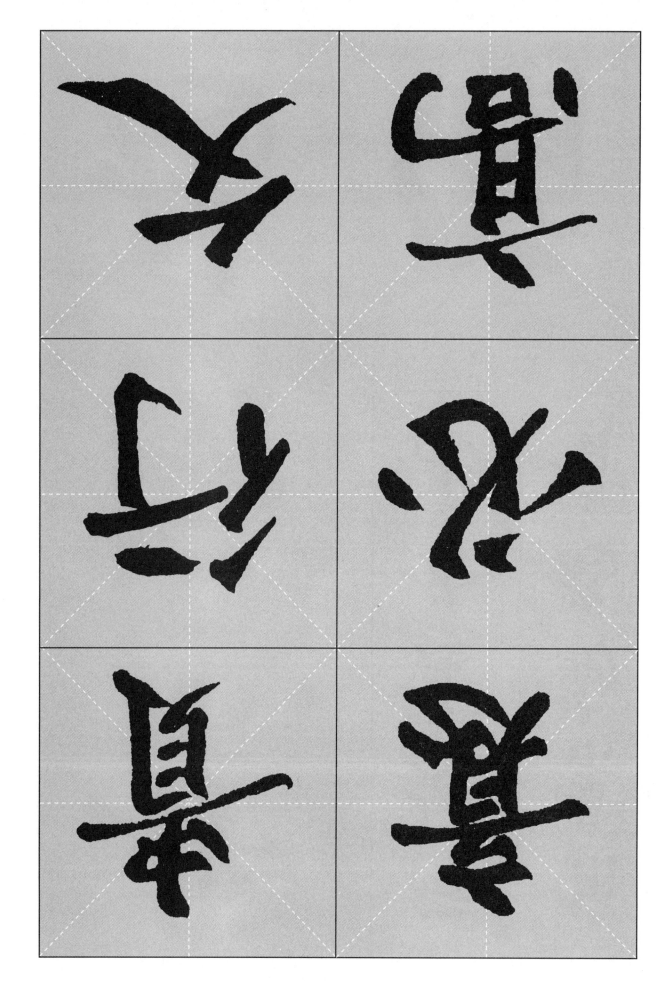

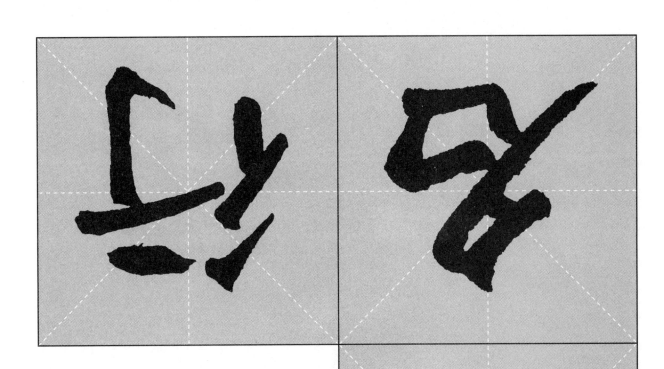

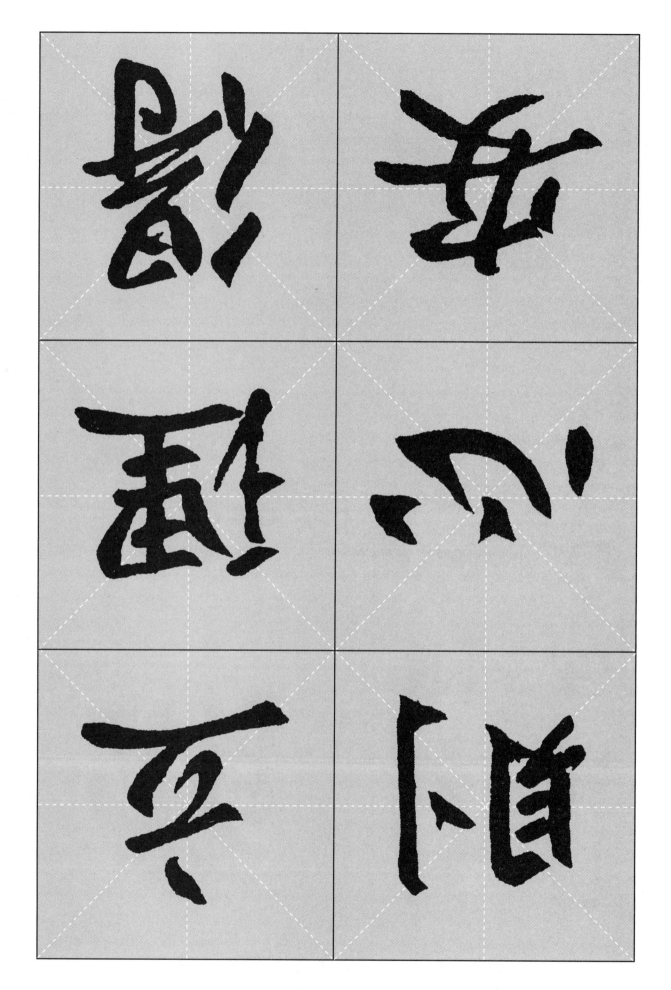

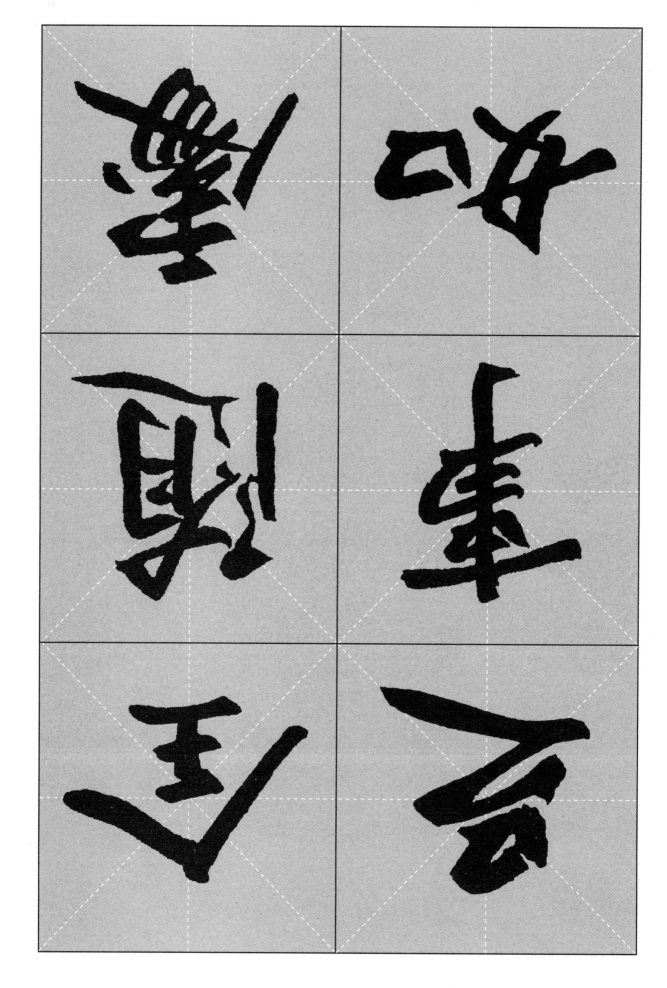

自

顯

緊

想

心

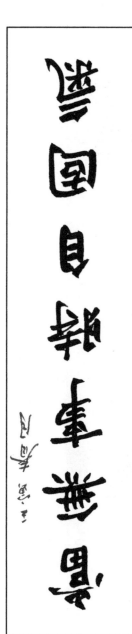

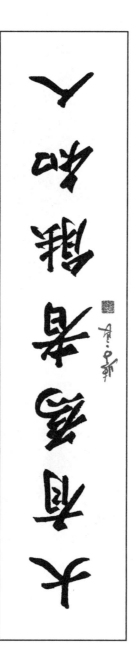

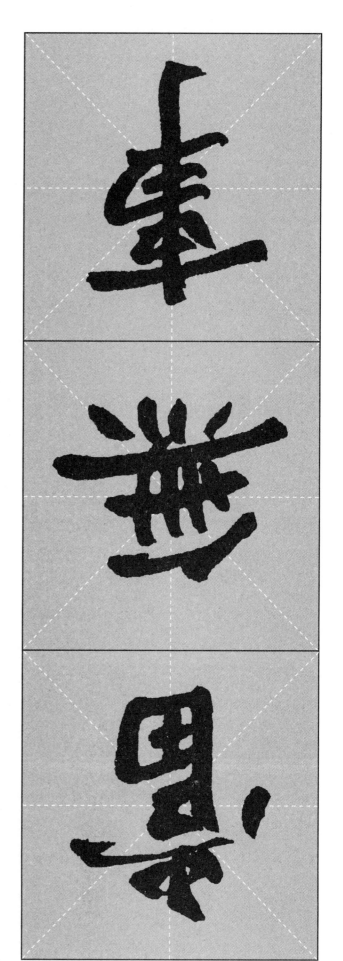

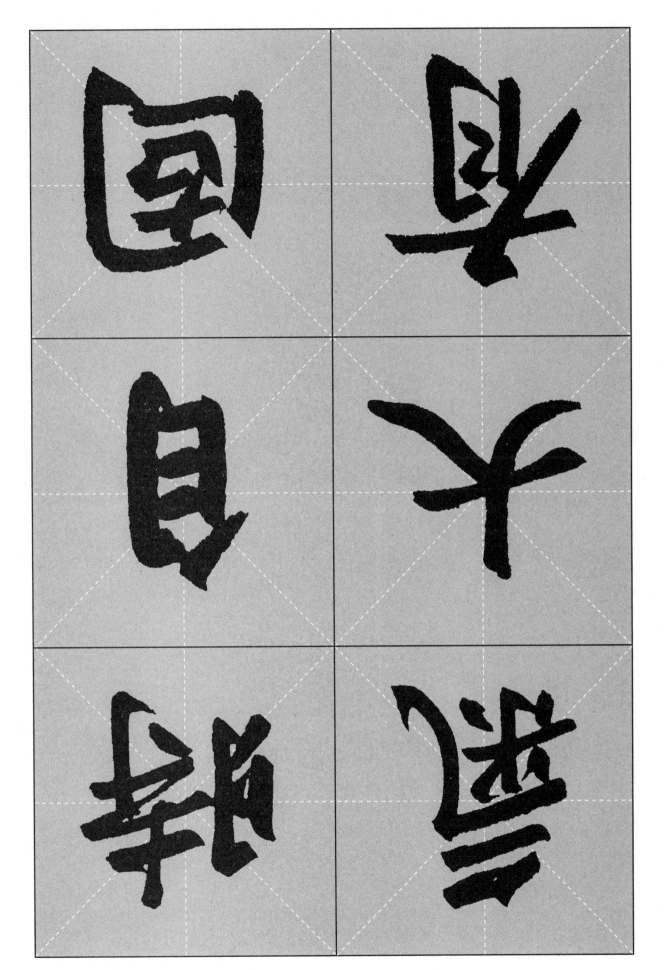

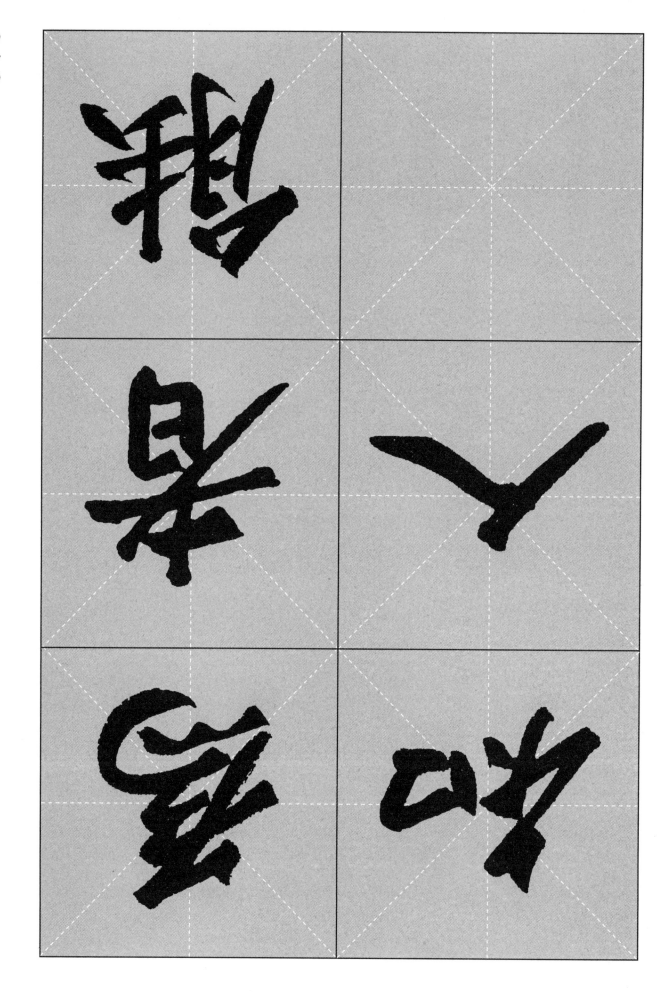

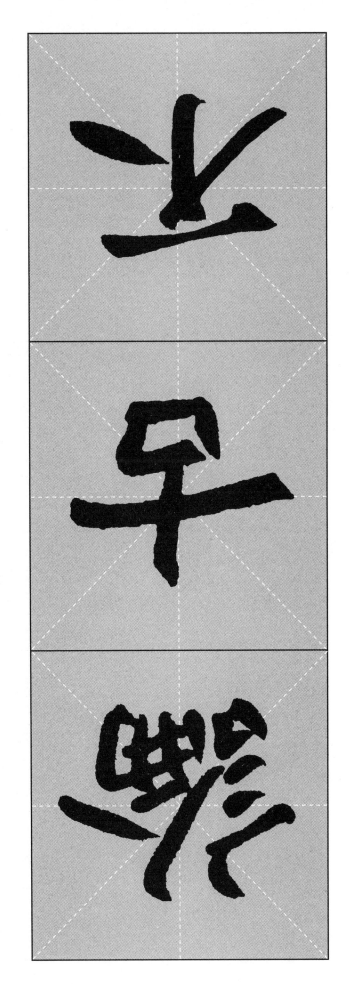

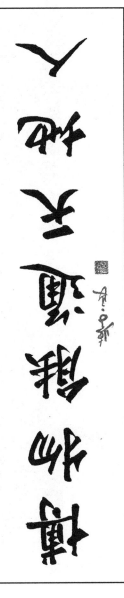

移舟泊烟渚
日暮客愁新
野旷天低树
江清月近人

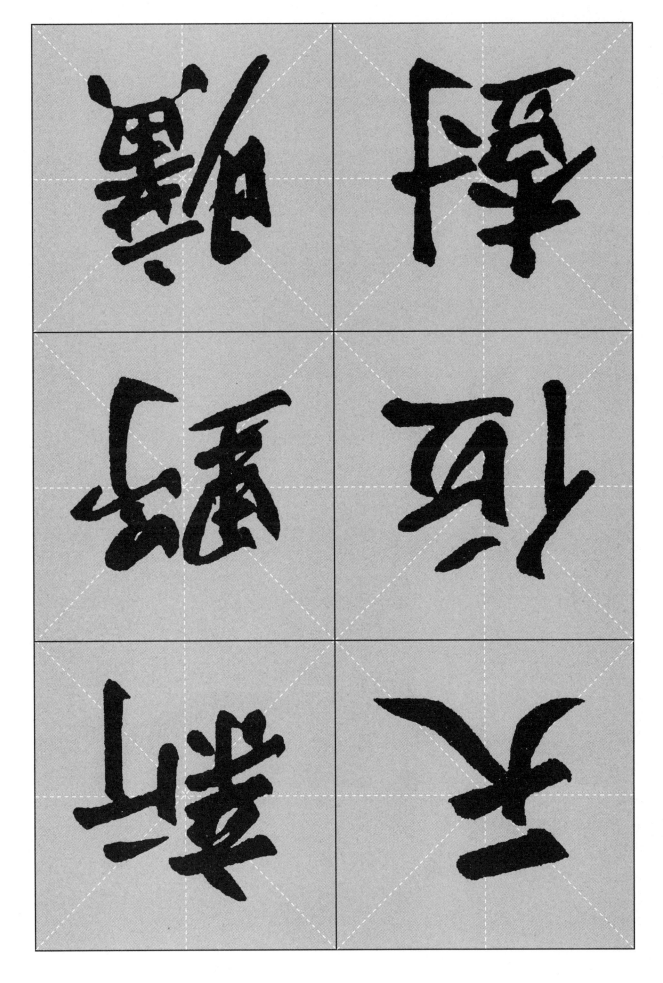

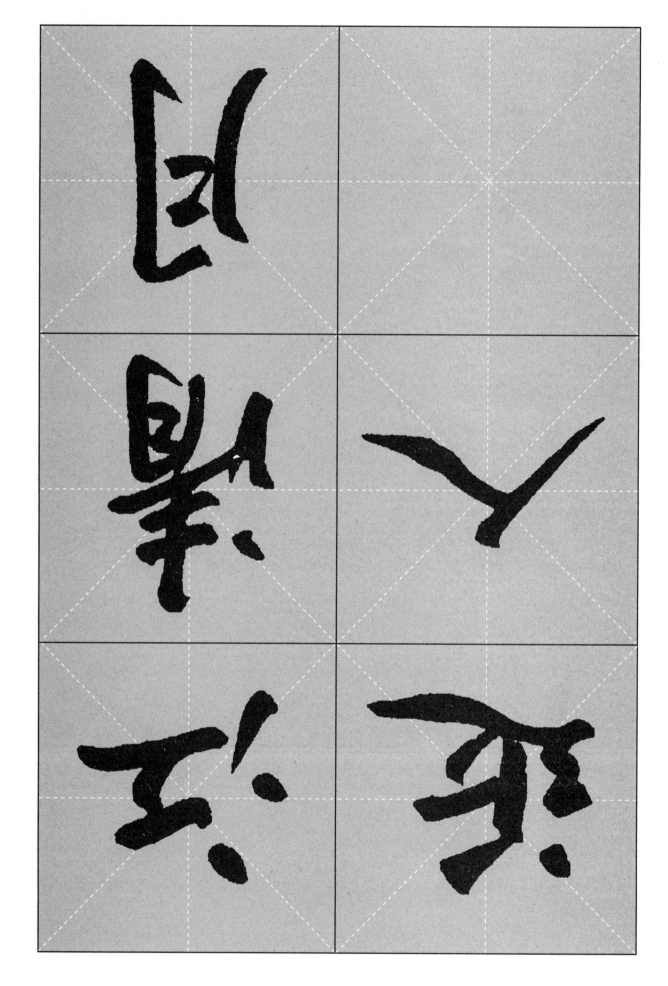

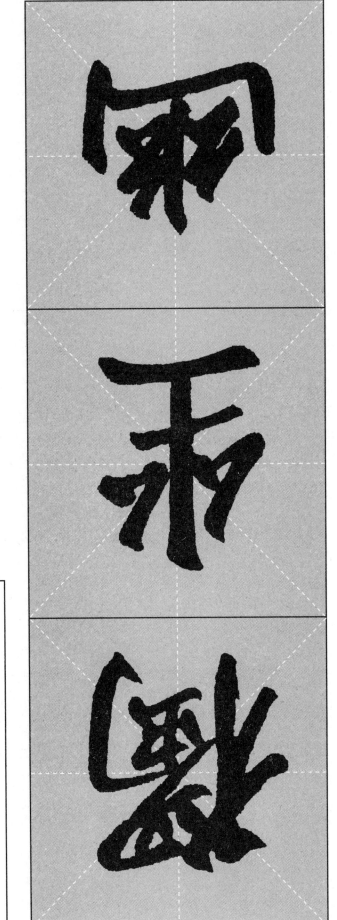

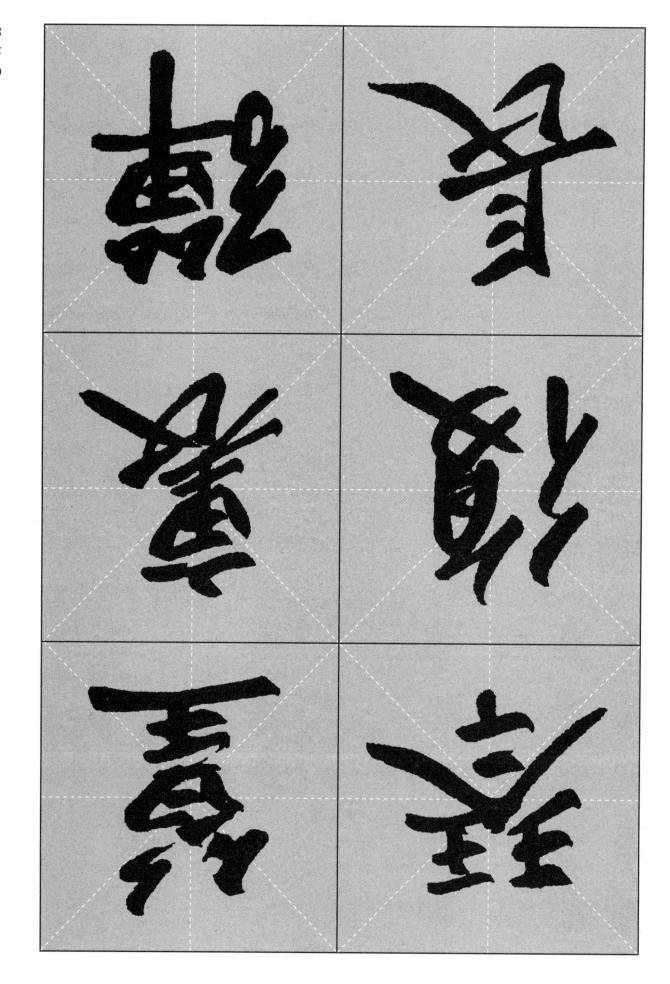

床前明光光是上举望月頭故
郷疑地明霜頭頭疑明伍恩郷

春眠不覺曉

處處聞啼鳥

夜來風雨聲

花落知多少

江水漾西風
江花脫晚紅
離情被橫笛
吹過亂山東

歲在壬寅桃月
黃澤先生命正　子良

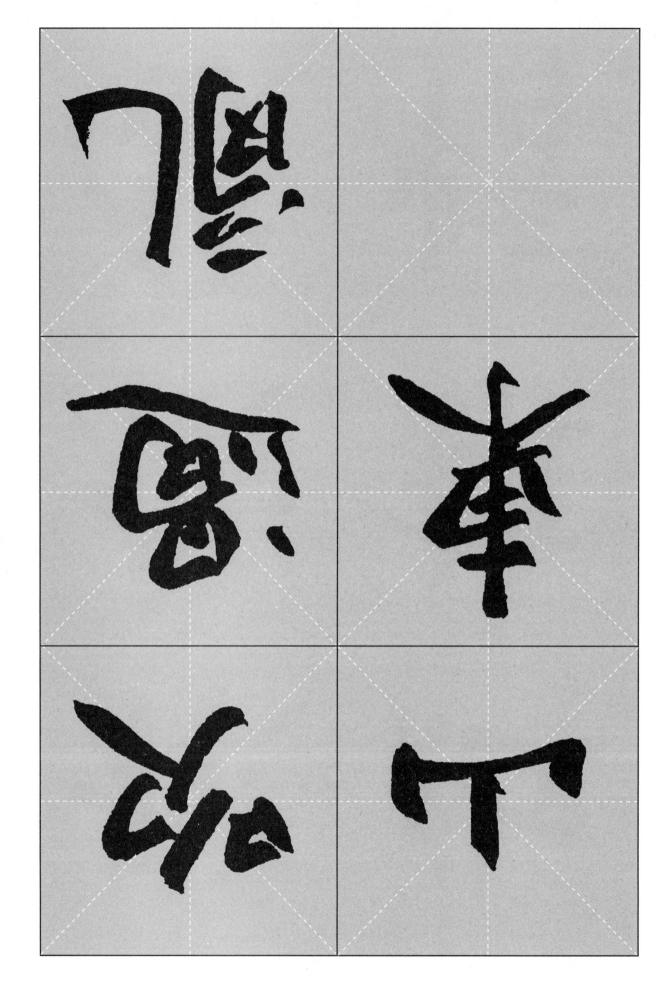

墙角数枝梅凌寒独自开
遥知不是雪为有暗香来

王安石 梅花 壬寅暮春 学良

聞　見

人　人

語　但

白日依

白日依山盡黃河入海
流欲窮千里目更上一
層樓

王之渙登鸛雀樓　學良

河 山

入 盡

海 黄

遠看山有色
近聽水無聲
春去花還在
人來鳥不驚

古詩一首
書贈黃濤先生
歲在壬寅春月 學良

日落
行紅
詩酒
春風

碧簪
雨中
裏又

外人
幽人
是一

日落碧

落暮蕭齋下高人
相對閒夕陽紅不
盡楓葉滿空山

前人題畫詩每多佳作趙翼此詩有唐人韻味殊為不易 學良

入

相

對

齋

下

高

空山

楓葉滿

遊人五陵去寶劍值
千金分手脫相贈平
生一片心

壬寅秋日
学良集字

遊

人

五

劍 陵

值 玄

千 寶

脱 金

相 分

贈 手

片平

心生

一

一道殘陽鋪水中半
江瑟瑟半江紅可憐
九月初三夜露似真
珠月似弓

白居易暮江吟
壬寅學良

道殘陽

一

半 鋪

江 水

瑟 中

三夜露九月初

雲烏際山前含天
虛重雨居在居入
樓日紅明士青青
照陽今眼今眼万
晴何看情晴陽

眼看人萬里情

遠上寒山石徑斜白雲生處有
人家停車坐愛楓林晚霜葉紅
於二月花　杜牧詩　歲在壬寅桃月學良

林 坐

晓 愛

霜 楓

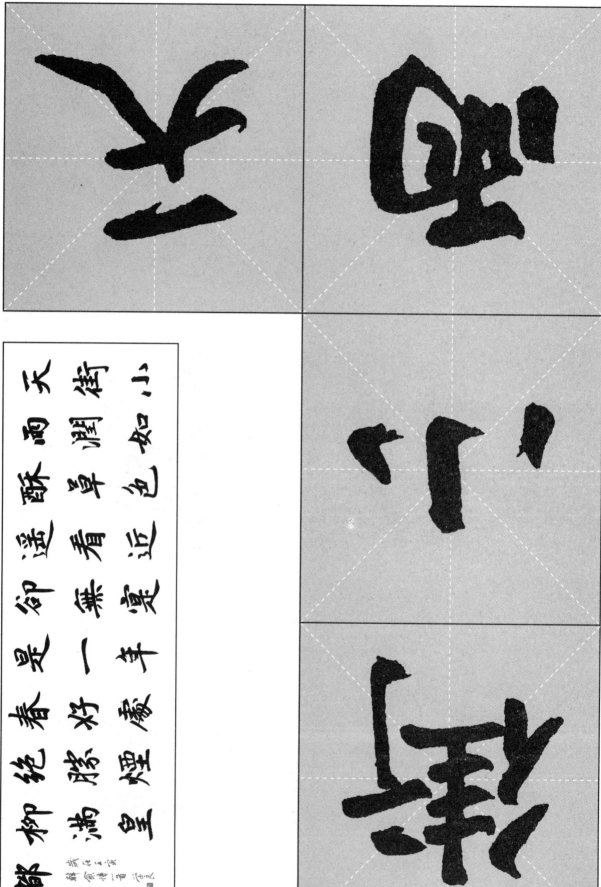

天街小雨潤如酥
草色遙看近卻無
最是一年春好處
絕勝煙柳滿皇都

韓愈早春呈水部張十八員外

皇

潤

色

如

遙

酥

無 看

寰 近

是 卻

好 一

慶 年

絶 春

満 滕

皇 煙

都 柳

小雪晴沙不作
泥疏簾紅日弄
朝暉年華已伴
梅梢晚春色先
從柳陰歸

黃庭堅書近
歲在壬寅孟冬

梢 已

晓 伴

春 梅

朝辭白帝彩雲間千
里江陵一日還兩岸
猿聲啼不住輕舟已
過萬重山

李白詩一首　學良

還陵兩一岸日

九曲黄河萬里沙浪淘風簸自
天涯如今直上銀河去同到牽
牛織女家

劉禹錫浪淘沙 學良

涯 簸

如 自

今 天

河 直
去 上
同 銀

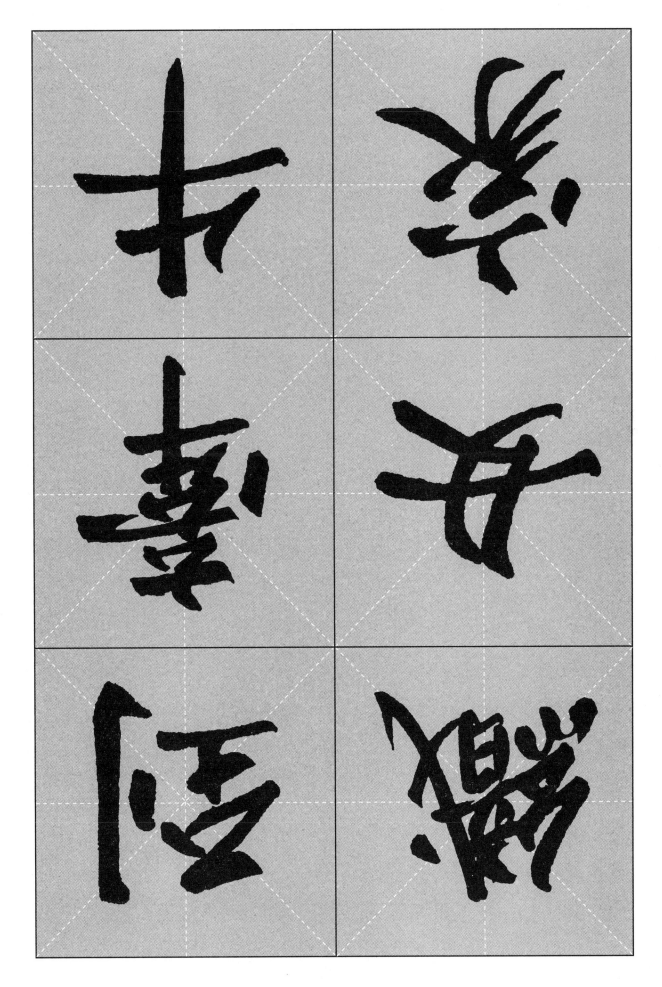

有梅無雪不精
神有雪無詩俗
了人日暮詩成
天又雪與梅并
作十分春

斗方依書最難古人
絕句人人限於居住做
体及西畫最嫌帝同序
壬寅 子良

詩俗勺

人日暮

十梅

今并

春作

斷雲　破鱸　新詩　色滿　東南

一葉　魚金　寄桑

洞庭　破柑　芒乗

帆玉　好作　虹秋

米菁為宋四家之一其
書名不顕然其詩頗有
可讀處桃典東坡唐子
酬唱者色鑫遑周子
戊寅賀樂文

1
6
1

170

京口瓜洲一水間鐘山秖隔數
重山春風又綠江南岸明月何
時照我還

王安石泊船瓜洲
陰雨連綿　錄古詩以遣興　宇良

岐王宅裏尋常見　崔九堂前幾度聞　正是江南好風景　落花時節又逢君

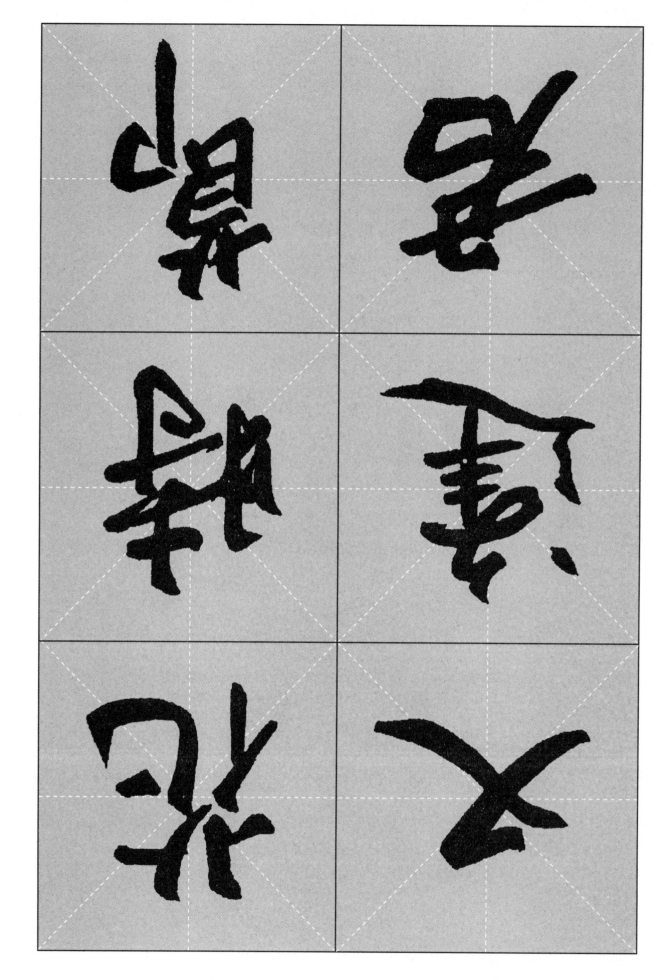

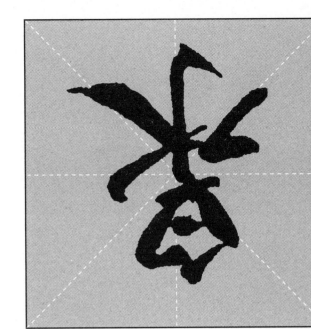

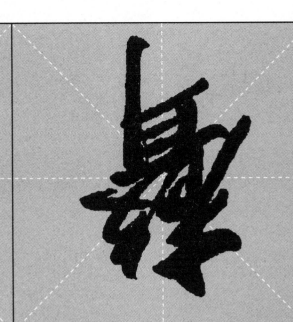

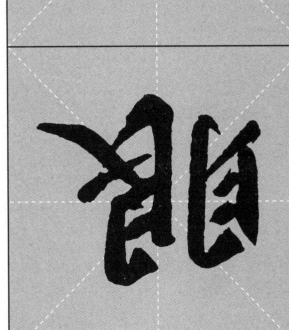

泉眼無聲惜細流

樹陰照水愛晴柔

小荷才露尖尖角

早有蜻蜓立上頭

新竹高於舊竹枝　全憑老幹為
扶持　明年再有新生者　十丈龍
孫繞鳳池

鄭板橋詩　歲在壬寅桃月　學良

竹高於新

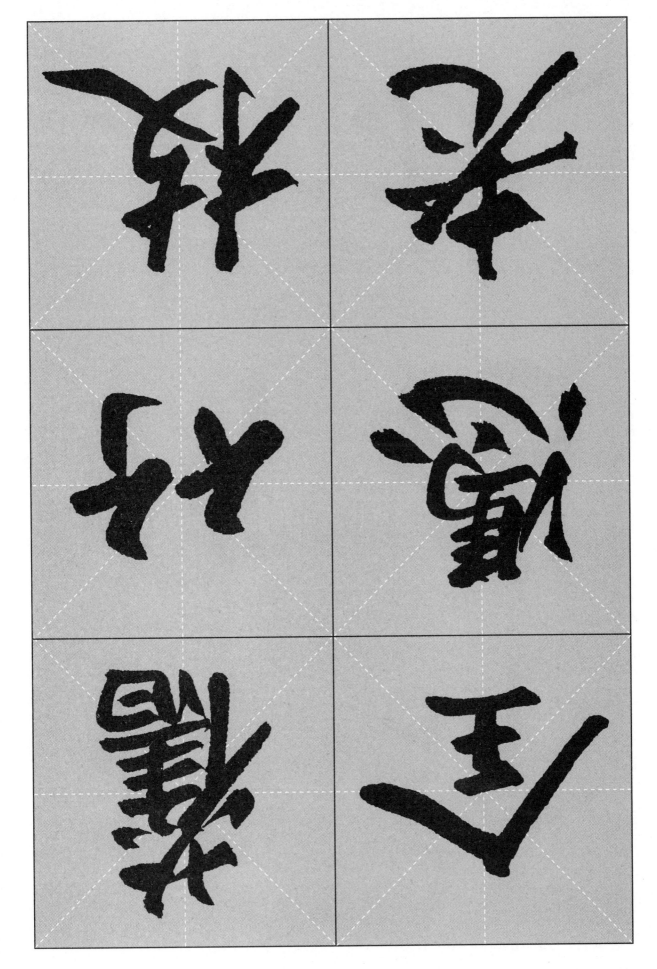

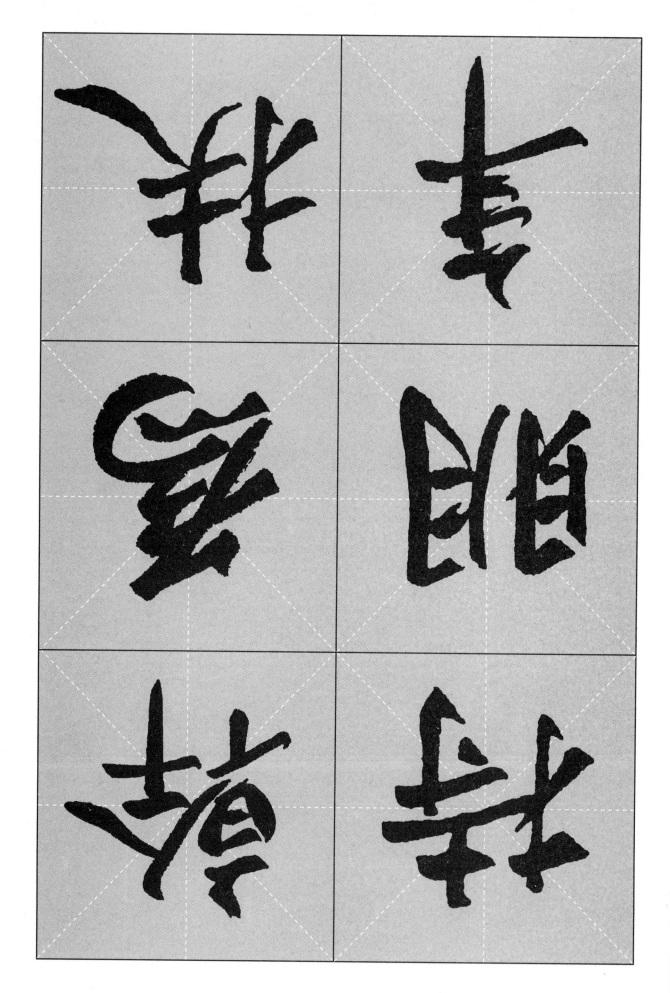

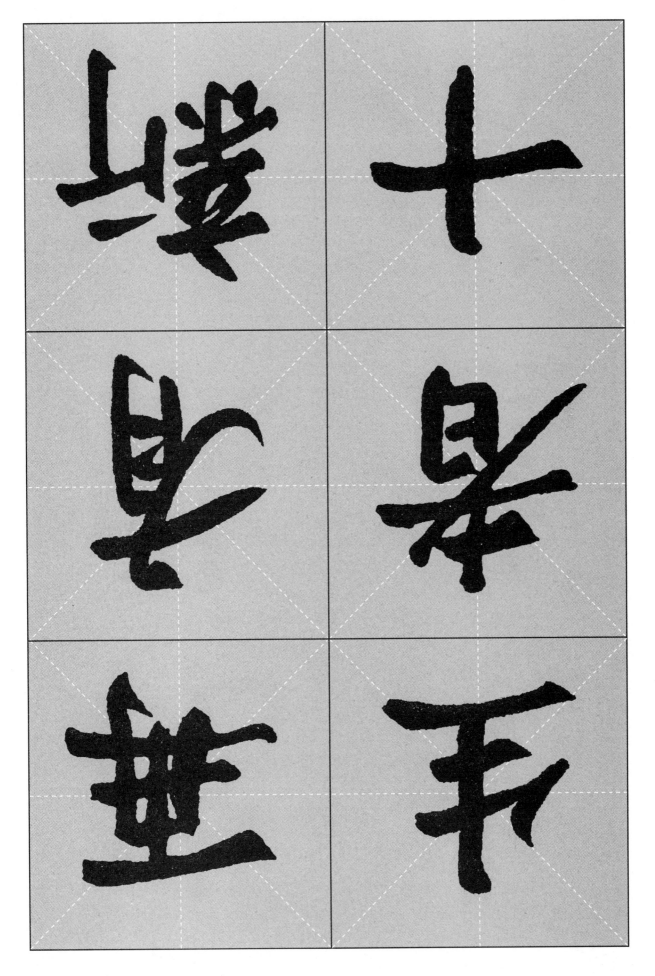

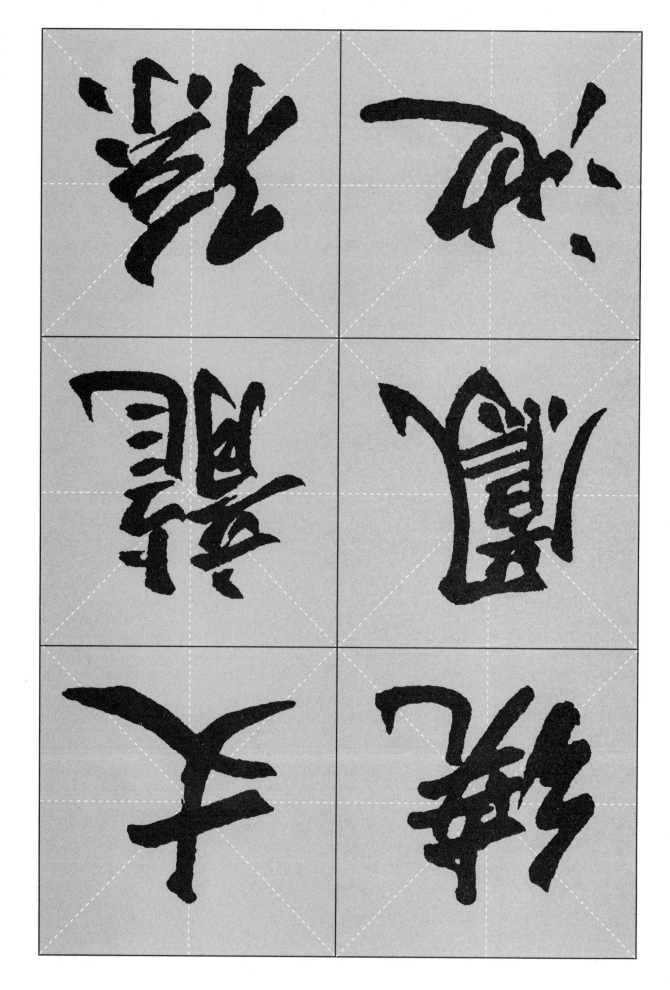

江南好，風景舊曾諳。日出江花紅勝火，春來江水綠如藍。能不憶江南。

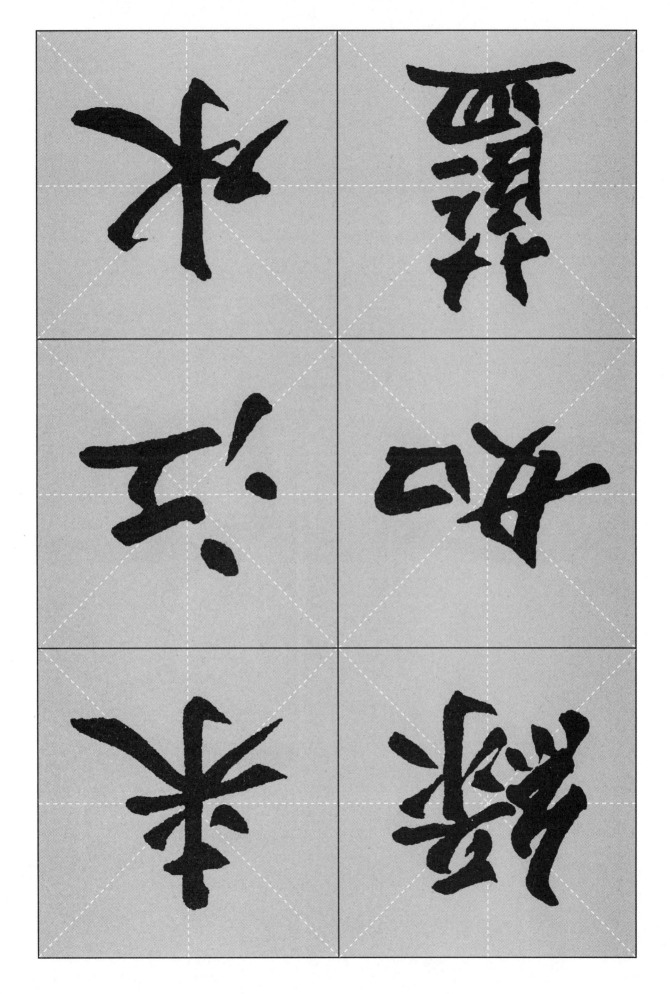

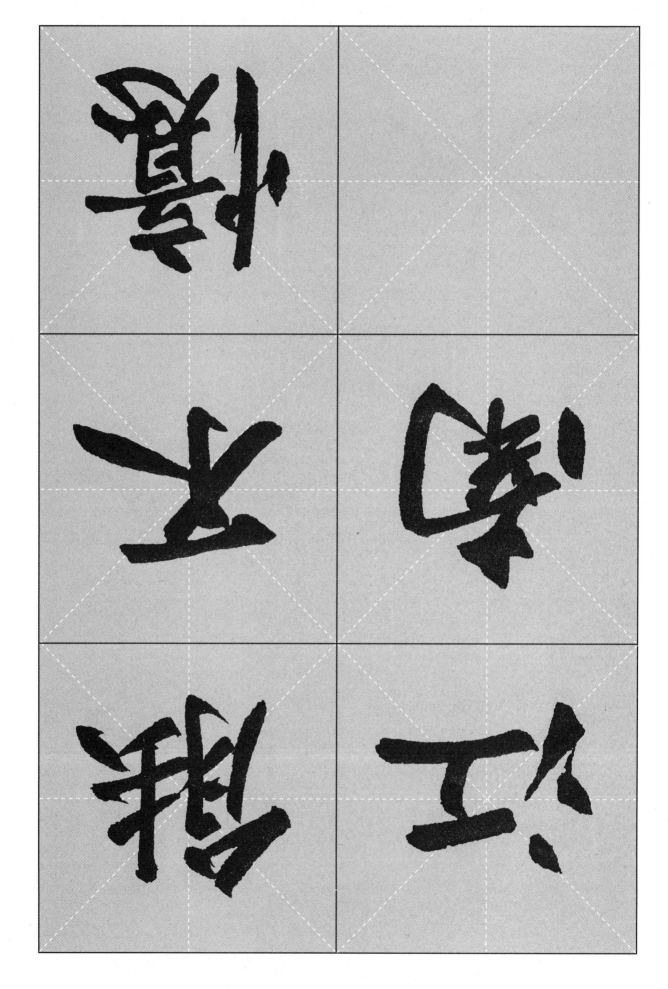

春花秋月何時了往事知多少
小樓昨夜又東風故國不堪回
首月明中雕欄玉砌應猶在祗
是朱顏改問君能有幾多愁恰
似一江春水向東流

壬寅秋日
學良集字

一曲新詞酒一杯去年天氣舊亭臺夕陽西下幾時回無可奈何花落去似曾相識燕歸来小園香徑獨徘徊

歲在壬寅桃月 學良集字

曲

新

詞

一

明月幾時有把酒問青天

不知天上宮闕今夕是何

年我欲乘風歸去又恐瓊

樓玉宇高處不勝寒起舞

弄清影何似在人間轉朱

閣低綺戶照無眠不應有

恨何事長向別時圓人有

悲歡離合月有陰晴圓缺

此事古難全但願人長久

千里共嬋娟

壬寅春月　学良集字